Illisibilité partielle

Concrete insuffisant
NF L 43 120-14

Valable pour tout ou partie
du document reproduit

Couverture inférieure manquante

Original en couleur
NF Z 43-120-8

# LES MÉMORIAUX
# D'ANTOINE DE SUCCA

RECUEIL DE DESSINS ARTISTIQUES

CONCERNANT LES PAYS-BAS

ET PARTICULIÈREMENT LA VILLE DE LILLE

PAR

## L. QUARRÉ-REYBOURBON

OFFICIER D'ACADÉMIE

MEMBRE DE LA COMMISSION HISTORIQUE DU DÉPARTEMENT DU NORD
DE LA SOCIÉTÉ DES SCIENCES ET ARTS DE LILLE, ETC.

PARIS

TYPOGRAPHIE DE E. PLON, NOURRIT ET C<sup>ie</sup>

RUE GARANCIÈRE, 8

—

1888

*à Monsieur Léopold Leclère,
hommage respectueux
[signature]*

# LES MÉMORIAUX
# D'ANTOINE DE SUCCA

# LES MÉMORIAUX
# D'ANTOINE DE SUCCA

### RECUEIL DE DESSINS ARTISTIQUES

#### CONCERNANT LES PAYS-BAS

#### ET PARTICULIÈREMENT LA VILLE DE LILLE

PAR

## L. QUARRÉ-REYBOURBON

OFFICIER D'ACADÉMIE
MEMBRE DE LA COMMISSION HISTORIQUE DU DÉPARTEMENT DU NORD
DE LA SOCIÉTÉ DES SCIENCES ET ARTS DE LILLE, ETC.

---

**PARIS**
TYPOGRAPHIE DE E. PLON, NOURRIT et C<sup>ie</sup>
RUE GARANCIÈRE, 8
—
**1888**

*Ce Mémoire a été lu à la réunion des Sociétés des beaux-arts des départements, à l'École des beaux-arts, dans la séance du 23 mai 1888.*

# LES MÉMORIAUX
# D'ANTOINE DE SUCCA

### RECUEIL DE DESSINS ARTISTIQUES

CONCERNANT LES PAYS-BAS
ET PARTICULIÈREMENT LA VILLE DE LILLE

---

Le temps, les guerres, le vandalisme et l'ignorance ont fait disparaître la plupart des grands monuments funéraires dont le moyen âge et la Renaissance avaient confié l'exécution à d'habiles sculpteurs et statuaires. Ces destructions donnent un grand intérêt, pour l'histoire de l'art, aux collections de dessins, dans lesquelles des artistes ont reproduit l'ensemble ou au moins les statues d'un certain nombre de sépultures offrant des personnages.

Le volume des Mémoriaux du dessinateur Antoine de Succa, qui se trouve aujourd'hui à la Bibliothèque royale de Bruxelles, présente, sous ce rapport, une importance toute spéciale en ce qui concerne une partie des anciennes provinces des Pays-Bas. Comme aucune notice n'a été publiée sur ce recueil, nous avons cru devoir lui consacrer quelques pages, dans lesquelles, après en avoir fait connaître l'auteur, nous en ferons apprécier la valeur par une étude détaillée et par la reproduction photographique des monuments qui se trouvaient à Lille.

## I

La famille de Succa, originaire de Castel-Nuovo, près d'Asti en Piémont, était réputée noble dès la fin du quinzième siècle. Le mot *Succa* signifie en italien « courge, citrouille » : cette famille avait

des armes parlantes, *un écu de gueules à la courge d'or, au chef d'argent* [1].

L'un de ses membres, Antoine de Succa, vint s'établir à Bruxelles, en qualité de secrétaire de l'empereur Charles-Quint [2], et il y épousa Catherine Van Praet, issue d'une famille noble des Pays-Bas. Il eut, entre autres enfants, Ghislain, seigneur de Verbeck, qui prit pour femme Catherine de Microp, fille d'Othon, écuyer [3]. C'est de ce dernier mariage qu'est né Antoine de Succa, l'auteur des Mémoriaux.

Antoine de Succa suivit, comme la plupart de ses ancêtres, la carrière des armes. Il fut d'abord gentilhomme du comte Pierre-Ernest de Mansfeld, gouverneur général des Pays-Bas jusqu'en 1594, et il entra ensuite dans les chevau-légers de la compagnie de don Philippe de Robles, membre de la famille des seigneurs d'Annapes. Il épousa Madeleine de Cocquiel, fille de Charles et de demoiselle Marie Gramaye [4] : ce mariage avait eu lieu au plus tard en 1600, puisqu'une mention de 1603 révèle que les deux époux avaient déjà perdu deux enfants morts en bas âge. En la même année 1603, le 23 juin, Antoine de Succa avait fait attester sa noblesse devant les échevins d'Anvers, ville dans laquelle il semble avoir fait sa résidence [5].

Dès l'année 1600, il fut attaché au service des archiducs Albert et Isabelle. Comme l'indique le manuscrit n° 7876 de la Bibliothèque royale de Bruxelles, ces archiducs avaient ordonné en date du 25 décembre 1600, par une lettre signée de M. le duc de Croy,

---

[1] L'écu était casqué d'argent taré des deux tiers à gauche, au cimier *un Maure habillé d'argent* (alias *de gueules*), ayant la tête bandée d'un cendal d'argent et tenant *une courge à la main dextre*.
Cette description des armoiries de la famille de Succa est empruntée au *Recueil généalogique et héraldique des maisons nobles de la Flandre, Brabant, Hainaut, Artois, Namurois, Hollande et autres provinces des Pays-Bas*, par E. A. Hellin, chanoine et écolâtre de la cathédrale de Saint-Bavon, à Gand, t. V, p. 533; manuscrit de la Bibliothèque royale de Bruxelles, fonds Goethals, n° 750.

[2] Foppens, *Bibliotheca Belgica*. Bruxelles, 1739. 2 vol. in-4°, p. 92. Article *Antoine de Succa*.

[3] *Recueil généalogique* de Hellin, cité plus haut.

[4] Nous n'avons pu déterminer si cette Marie Gramaye appartenait à la famille de l'historien Gramaye, qui était historiographe des archiducs en même temps que Succa. Nous savons seulement, par les *Comptes de la recette générale des finances*, que Marie Gramaye reçut une pension des archiducs pendant plusieurs années (1600-1603).

[5] Hellin, *Recueil généalogique*.

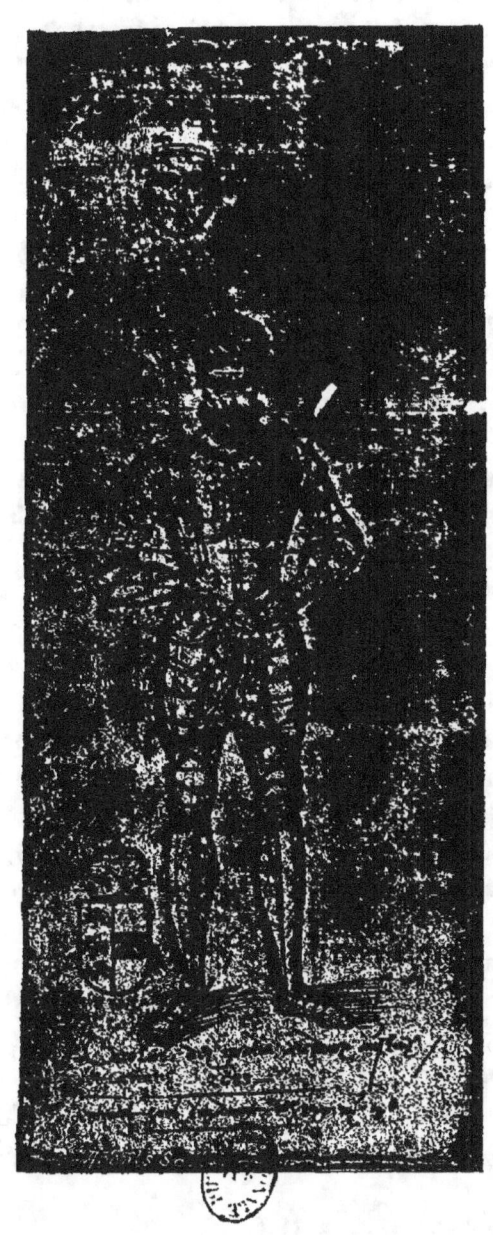

CHARLES-QUINT
*D'après un ducat de Hongrie.*

que, dans les couvents des provinces des Pays-Bas soumises à leur domination, on dressât une sorte d'inventaire de tous les objets précieux [1]. Ils avaient fait plus en ce qui concerne les anciens souverains : en 1600, ils avaient confié au gentilhomme de leur maison, Antoine de Succa, la mission spéciale d'aller dessiner sur place les monuments, tombeaux, statues, verrières, sceaux et armoiries qui rappelleraient ces anciens souverains, rois, ducs ou comtes et leurs familles. La nature de ces fonctions est exprimée dans l'épitaphe latine de Succa, où il est dit : *Serenissimis Alberto et Isabellæ a genealogiis principum* [2], et dans le français un peu barbare du Recueil généalogique de Hellin, où on lit : « Commis à la recherche des généalogies effigionnaires des princes [3]. » Ces formules indiquent beaucoup mieux que l'expression *historiographe* les attributions d'Antoine de Succa. Où ce gentilhomme, officier dans les troupes du comte de Mansfeld et de Philippe de Robles, avait-il puisé les connaissances généalogiques et héraldiques et surtout le remarquable talent de dessinateur, le goût artistique, qui le firent choisir pour les fonctions dont nous venons de parler? Rien ne nous permet de le déterminer, ni même de hasarder à ce sujet une idée, une conjecture. Nous nous contenterons de rappeler qu'il appartenait à une famille dans laquelle le goût des armes s'alliait à celui des choses de l'esprit. Si divers membres de cette famille se distinguèrent sur les champs de bataille en Italie et dans les Pays-Bas, il y en eut d'autres qui furent des jurisconsultes de talent comme Charles et Benoit, des écrivains et professeurs comme le Jésuite Antoine et des musiciens comme Marie [4].

Pour remplir la mission qui lui était confiée, Antoine de Succa voyagea, ainsi que nous l'établirons en étudiant ses Mémoriaux, de ville en ville, de collégiale en collégiale, d'abbaye en abbaye. Son titre officiel et le mandat dont il était muni lui ouvraient l'entrée de toutes les collections, de toutes les églises : il traçait parfois une simple esquisse des monuments qu'il y trouvait et parfois un dessin soigné, à la plume, à l'encre de Chine ou au lavis; le plus

---

[1] Bibliothèque de Bruxelles, Ms. n° 7876.
[2] Épitaphe publiée par Mgr Hautcœur, dans l'*Histoire de l'abbaye de Flines*, Paris, Dumoulin, 1874, in-8°, p. 414.
[3] Hellin, *Recueil généalogique*, cité plus haut.
[4] Foppens, *Bibliotheca Belgica*, p. 92 et 845.

souvent il se contentait de dessiner les statues, en indiquant, par des renvois, la couleur des cheveux et des vêtements; quelquefois il traçait l'ensemble du monument funéraire. Dans la reproduction des tombeaux, il lui est arrivé de donner un caractère Renaissance à des motifs de style ogival; mais en général Succa a évidemment recherché l'exactitude, surtout en ce qui concerne les armoiries, les costumes et les traits des personnages. Et comme le plus souvent les figures des statues du quinzième et du seizième siècle avaient été exécutées d'après nature, et les costumes d'après ceux des contemporains de l'artiste, il s'ensuit que l'on y trouve des portraits d'un grand nombre de personnes appartenant aux familles qui ont régné sur la Flandre et de curieux renseignements. L'exécution dénote une main facile et sûre, large et fine. Il y a de simples croquis qui révèlent la main d'un véritable artiste.

Tout a été fait sur place, en présence des monuments : les attestations des abbés et des chanoines, dans les églises et les cloîtres desquels ont été pris les dessins, le prouvent expressément.

Antoine de Succa exerçait encore ses fonctions de dessinateur des monuments et statues consacrés à la mémoire des princes, lorsqu'il mourut en date du 8 septembre 1620; sa femme vécut jusqu'en 1646. Ces dates sont indiquées sur une pierre sépulcrale qui se trouve derrière la chaire de l'église Saint-André, à Anvers [1].

## II

Les Mémoriaux se composaient probablement d'au moins trois volumes petit in-folio : en effet, le seul volume aujourd'hui conservé porte sur le dos la mention : *Tome III*. Ce volume a pour titre : *Curiosités historiques et généalogiques des rois, des princes;* mais

---

[1] Mgr HAUTCŒUR, *Histoire de l'abbaye de Flines*, p. 414. Voici le texte qui se trouve sur la pierre :

D.O.M.

*Memoriæ Octavii de Succa, Antverpiensis, Castri novi in Sabaudia familia antiqua et nobili oriundi. Illi requiem precare. Obiit anno M° DC° V° XVI° kal. sept.*

*Anthonius de Succa optimo fratri mœrens P., qui ab A° M° DC°, Serenissimis Alberto et Isabellæ a genealogiis principum, devixit die VIII septemb. M° DC° XX°, Superstite honestissima conjuge D. Magdalena de Cocquiel, quæ obiit M° DC° XLVI°, die IV novembris. Lucem apprecare interminabilem.*

sur les divers cahiers formant ce tome troisième, et consacrés chacun à une église, à une abbaye, on lit de la main de Succa le titre : *Mémoriaux*. Les deux premiers volumes n'ont pu jusqu'aujourd'hui être retrouvés ; le troisième a été acquis pour la Bibliothèque royale de Bruxelles en date du 21 mars 1868, pour la somme de onze cents francs. Mgr Hautcœur, dans sa savante *Histoire de l'abbaye de Flines*, a fait connaître ce volume et décrit, avec des reproductions, tous les dessins de Succa qui concernent cette abbaye [1]. M. le chanoine Dehaisnes, dans son excellente *Histoire de l'art dans la Flandre, l'Artois et le Hainaut* [2], et M. J. M. Richard, ancien archiviste du Pas-de-Calais, dans sa « Mahaut d'Artois [3] », ont publié, d'après ce même recueil, le portrait de Mahaut et un ou deux autres dessins. En dehors de ces ouvrages, il n'existe sur les Mémoriaux de Succa que l'inventaire, encore inédit, rédigé lors de l'acquisition du volume, qui se trouve à la Bibliothèque royale de Bruxelles, inventaire que le savant conservateur des manuscrits de ce dépôt, M. Ruelens, a bien voulu mettre à notre disposition avec une gracieuse bienveillance, dont nous nous faisons un devoir de le remercier.

Le volume se divise en deux parties. La première, qui est de 106 feuillets, renferme l'œuvre de Succa ; la seconde est composée de divers récits d'obsèques, de mariages, de guerres, de voyages, ainsi que de recueils d'inscriptions et d'anoblissements, œuvre d'un collectionneur qui n'a aucun rapport avec le travail de notre dessinateur.

Les cahiers qui forment les 106 feuillets de la première partie ont été réunis dans le volume, sans ordre et parfois avec des interpolations. Nous allons en présenter une analyse en suivant l'ordre des dates auxquelles les dessins ont été recueillis : cela permettra d'accompagner Succa dans une partie de ses pérégrinations artistiques et de donner une idée plus exacte de ses travaux.

[1] Mgr HAUTCŒUR, *Histoire de l'abbaye de Flines*, citée plus haut.
[2] *Histoire de l'Art dans la Flandre, l'Artois et le Hainaut avant le quinzième siècle*, par M. le chanoine DEHAISNES. Lille, L. Quarré, 1886, grand in-4°, avec 15 héliogravures et deux volumes de *Documents*, également grand in-4°.
[3] *Une petite-nièce de saint Louis, Mahaut, comtesse d'Artois et de Bourgogne (1302-1329). Étude sur la vie privée, les arts et l'industrie en Artois et à Paris au commencement du quatorzième siècle*. Paris, 1887, in-8°.

Vers la fin de l'année 1601, il est à l'abbaye de Flines, non loin de Douai, où il reproduit les personnages de quatorze sépultures différentes [1]. Le 22 décembre de la même année, la prieure des Dominicaines du monastère de la Thieulloye, près Arras, lui fournit des documents, et il y fait lui-même le dessin à la plume de Mahaut d'Artois d'après une vieille peinture, deux autres dessins, l'un à la plume et l'autre au crayon, d'Othon, duc de Bourgogne, mari de Mahaut, et deux croquis au crayon, l'un de saint Louis et l'autre de Robert, comte d'Artois [2].

Le 4 janvier 1602, Succa reproduit à la plume quatre sceaux qui se trouvaient à la Chambre d'Artois à Arras : ceux de Robert, comte d'Artois; de Philippe le Long, roi de France; de la comtesse Mahaut et de Jeanne, fille du roi de France, duchesse de Bourgogne (1338); divers monuments de la même ville lui fournissent deux beaux croquis, au crayon, de Louis de Male et de Marguerite, sa femme; deux autres croquis, aussi au crayon, de Marguerite, femme de Philippe le Hardi, et d'une autre princesse du nom de Marguerite; un beau dessin au lavis de Catherine, fille du roi de France et femme de Charles le Téméraire; deux autres croquis à la plume, de Philippe le Long et de Jeanne de Bourgogne, et deux portraits, aussi à la plume, de Philippe d'Alsace, comte de Flandre, et d'Élisabeth de Vermandois [3]. Le maître de l'hôpital de Saint-Jean en l'Estrée, dans la même ville d'Arras, atteste aussi, en janvier 1602, que Succa a dessiné deux effigies qui décoraient la porte d'entrée de cet hôpital; et d'après les pierres tombales de l'abbaye Saint-Vaast en la même ville, il a reproduit deux figures en pied, dont le nom n'est pas indiqué, avec des dessins à la plume représentant Louis de Nevers, comte de Flandre, et Marguerite sa femme; Jean, roi de France; Marie, fille du roi de Bohême (1349); Jean, comte de Luxembourg; Charles, archiduc d'Autriche; et Marguerite, femme de Louis de Male [4]. Quelques-uns de ces derniers dessins proviennent de la collection d'Alexandre Le Blanc, sei-

---

[1] Tous ces dessins ont été reproduits et décrits dans l'*Histoire de l'abbaye de Flines*, par Mgr HAUTCOEUR. Dans le *Recueil de Succa*, ils occupent les feuillets 46 à 65.

[2] Ces dessins se trouvent dans le *Recueil*, du fol. 37 au fol. 43 v°.

[3] Tous ces dessins se trouvent dans le *Recueil de Succa*, du fol. 68 au fol. 70 v°.

[4] *Recueil de Succa*, fol. 71 à 74 v°.

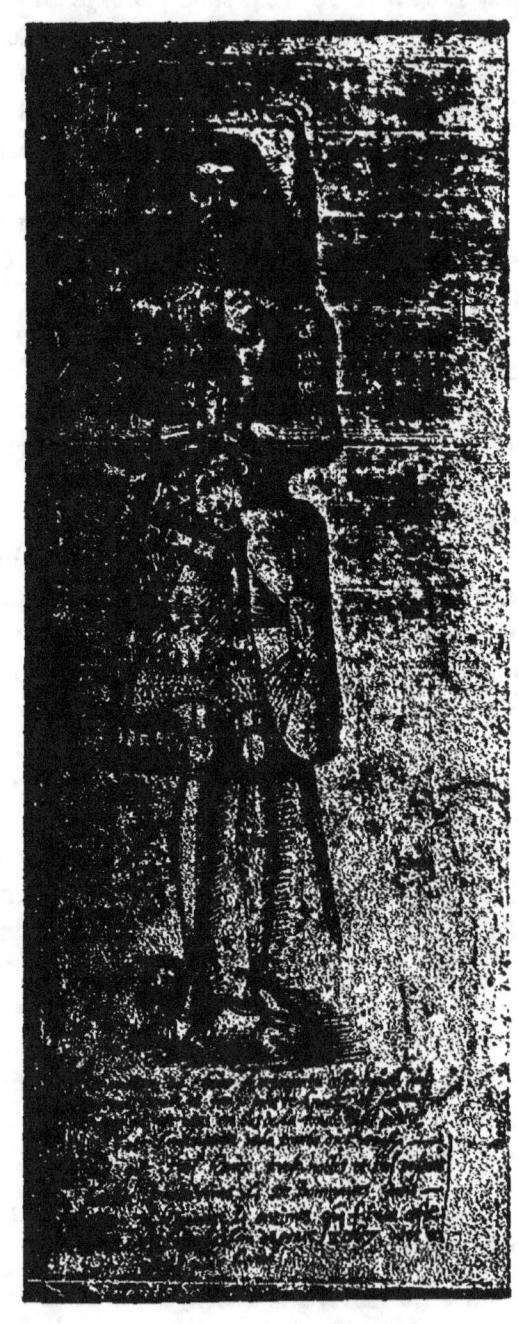

**BAUDOUIN V, COMTE DE FLANDRE**

D'après une pierre tumulaire qui se trouvait dans la Collégiale de Saint-Pierre de Lille.

gneur de Meurchin, baron de Bailleul-sire-Bertoul, qui possédait l'une des plus riches bibliothèques de la contrée [1].

Succa se rend ensuite, en passant par Béthune et Aire, à Saint-Omer, dans l'église de Saint-Bertin, où il reste du 11 au 20 janvier, comme le constate une note de l'abbé Vaast Grenier [2]. Du folio 93 au folio 100, les pages du Recueil sont couvertes de dessins exécutés d'après les tombeaux, les verrières et les peintures ou tapisseries de l'abbaye. Parmi ceux, malheureusement assez rares dans cette partie des Mémoriaux, sous lesquels se trouve un nom, nous signalons au folio 93 le monument funéraire de Pierronne de Wallon-Cappel, femme d'Eustache de Morcamp; au folio 96 le tombeau de Guillaume, comte de Flandre, et au folio 96 v° le portrait du comte Philippe d'Alsace, d'après une ancienne tapisserie. Au folio 94 se voient de nombreux personnages empruntés à une verrière, et au folio 95 v° un magnifique portrait de femme d'après une ancienne peinture.

Quelques semaines plus tard, le 7 février 1602, Succa, suivant l'attestation d'Antoine Le Petit, prieur des Chartreux de Gosnay, près Béthune, se trouvait en ce couvent, où il a reproduit les portraits de Pierre de Bailleul, maréchal de Flandre, et de Jeanne de Kerke, sa femme, avec d'autres effigies et épitaphes [3]. De là, il partit pour Lille; en date du 12 février 1602, il y dessinait des monuments que bientôt nous décrirons plus longuement.

La même année 1602, le 15 juin, Succa releva à Louvain et dans les environs le portrait de Guillaume de Croy, premier marquis d'Aerschot, ceux d'un grand nombre de ducs de Brabant ou de personnages de leur famille, avec la magnifique figure, à la plume, de Thomas Morus [4].

Les autres cahiers, faisant partie du Recueil, ont été formés en d'autres années. Le 7 décembre 1607, à Tournai, au chapitre de Notre-Dame, dans le logis du chancelier Denis de Villers, furent dessinés à la plume et au crayon plusieurs portraits dont quelques-uns sont d'une remarquable exécution : ce sont ceux de Michelle

---

[1] *Ibid.*, p. 74, et Le Glay, *Catalogue des manuscrits de la Bibliothèque de la ville de Lille*, p. XVI.
[2] *Recueil de Succa*, fol. 93.
[3] *Ibid.*, f°⁸ 89 à 93.
[4] *Ibid.*, f°⁸ 101 à 106.

de France, femme de Philippe le Bon ; de Jean IV, duc de Brabant ; de Philippe, fils d'Antoine, duc de Brabant ; de Jacqueline de Bavière ; d'Antoine de Bourgogne ; de Charles-Quint et d'Élisabeth de Portugal, troisième femme de Philippe le Bon [1].

En 1608, l'église Saint-Michel d'Anvers fournit à Succa un dessin à la plume de Marie, reine de Portugal, fille de Philippe, roi d'Espagne, et les sceaux de dix souverains des Pays-Bas [2]. Nous voyons enfin le même artiste, en 1615, reproduire d'après les monuments de Saint-Donatien de Bruges, au lavis, à la plume et au crayon, les portraits de Thierry d'Alsace, comte de Flandre, et d'Isabelle d'Anjou, sa femme ; de Philippe d'Alsace, son fils ; de Wenceslas de Bohême, duc de Brabant ; de Jeanne, duchesse de Brabant ; de Guillaume de Brabant, fils d'Antoine ; de Charles le Bon, comte de Flandre ; et les tombeaux de Louis de Crécy, de Marguerite, fille de Philippe, de Marguerite d'Alsace [3], de Jeanne de Constantinople, de Charles le Téméraire et de Marguerite d'York, sa femme, avec celui de leur fille Marie de Bourgogne [4].

### III

A la suite de cette nomenclature, qui présente une idée d'ensemble de ce qui se trouve dans le *Recueil* de Succa et du

---

[1] *Recueil de Succa*, fos 7 à 10.

[2] *Ibid.*, fos 29 à 35.

[3] Le curieux tombeau de Marguerite d'Alsace a été reproduit par M. le chanoine Dehaisnes, dans son *Histoire de l'Art* (p. 382). Ce tombeau est bien de la fin du douzième ou du commencement du treizième siècle, comme l'a dit M. Dehaisnes. M. Hymans, conservateur du Cabinet des estampes à Bruxelles, l'a établi, malgré les assertions contraires d'autres critiques.

[4] Ces dessins se trouvent dans le *Recueil de Succa*, du folio 1 à 6, et du folio 11 à 27. Une note que nous devons à l'obligeance de M. Ruelens, le savant conservateur des manuscrits de la Bibliothèque royale de Bruxelles, porte à croire que l'on avait aussi fait un recueil de portraits de la maison d'Autriche. Voici cette note :

Dans une lettre datée de Bruxelles, 28 mai 1610, Wenceslas Coberger, architecte des archiducs, écrit à Jacques de Bie, graveur au service de Charles de Croy, duc d'Aerschot (en flamand) : « Faites-moi la grâce de saluer de ma part Son Excellence et (de lui dire) que lundi je ferai commencer les figures de la *casa de Austrice*, car elles sont mises en ordre à présent dans la garde-robe de Son Altesse. »

Texte : « *Ul sal my gratie doen Syn Excelentie te saluteren ende dat ick een*

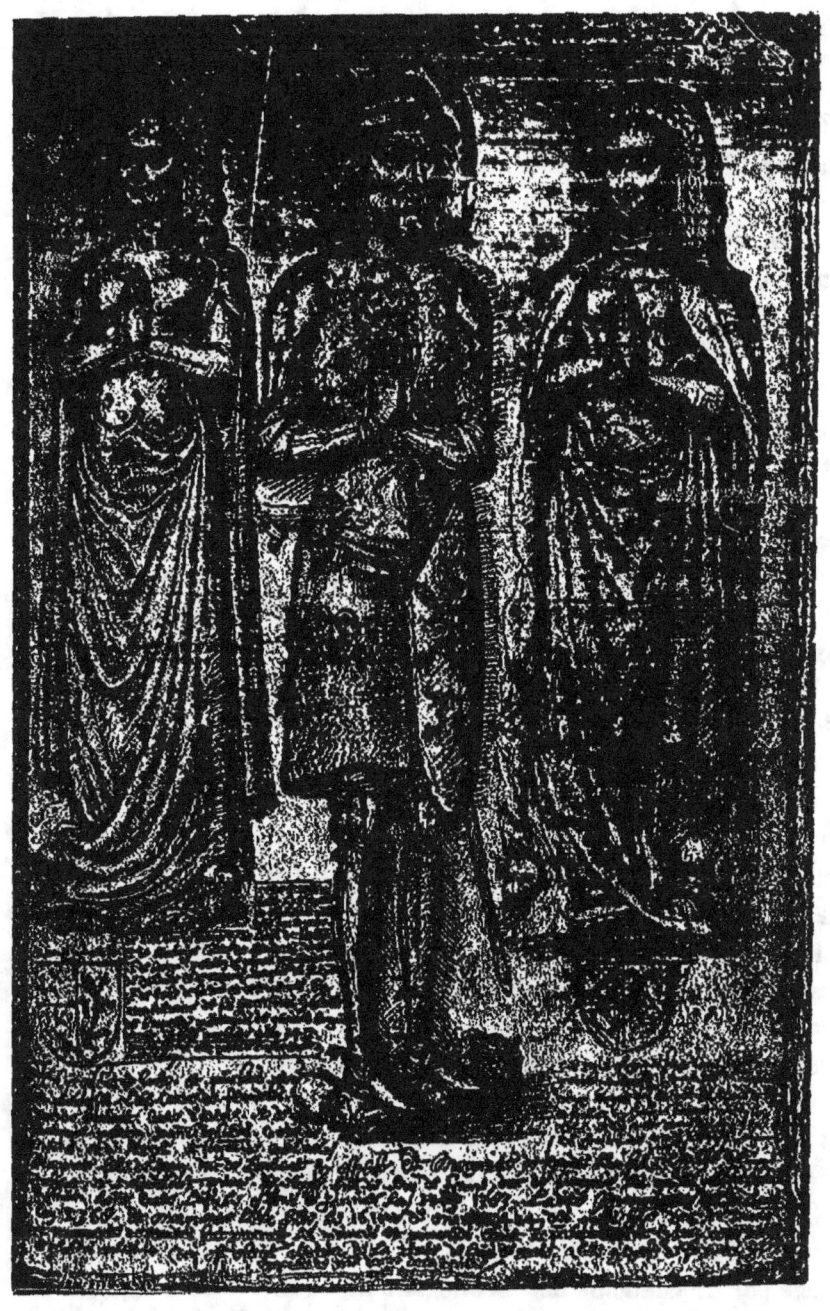

LOUIS DE MALE, COMTE DE FLANDRE

MARGUERITE DE BRABANT, SA FEMME, ET MARGUERITE DE FLANDRE, SA FILLE

*D'après une pierre tumulaire qui se trouvait dans la Collégiale de Saint Pierre de Lille.*

grand nombre de princes et de princesses dont il reproduit les statues ou les monuments funéraires, nous allons, comme nous l'avons dit, étudier d'une manière plus complète, plus détaillée, les pages consacrées aux monuments qui se trouvaient à Lille.

Jacques du Bosquiel, seigneur des Planques, membre d'une ancienne famille bourgeoise récemment anoblie, possédait dans son logis plusieurs remarquables portraits des souverains des Pays-Bas. Antoine de Succa dessina chez lui, le 12 février 1602, quatre de ces portraits, qu'il exécuta avec beaucoup de finesse. Le premier est celui de Louis de Nevers, comte de Flandre, type sévère et énergique, portant une barbe et de longs cheveux d'une teinte brune, la tête couverte d'un large bonnet de velours blanc dont les extrémités retombent sur le cou, et vêtu d'une robe de brocart d'or avec un surtout de velours noir sur les épaules. Le second est celui de Marguerite, femme de Louis de Nevers, dont la figure froide et fière est encadrée de cheveux nattés recouverts en partie par un voile épais, et qui porte un manteau au-dessus de sa robe en drap d'or, avec la guimpe des veuves par laquelle sont enveloppés le col et le menton. Le troisième et le quatrième portrait sont ceux de Jean, roi de France, et de sa femme, Bonne de Luxembourg. La figure du Roi est fine, les cheveux, qui sont bruns comme les yeux, retombent sur les épaules, la tête est recouverte d'un haut bonnet en velours rouge bordé de blanc. La Reine, dont la physionomie est aussi très fine, porte les cheveux relevés en grosses nattes au-dessus des oreilles, et son front est orné de l'un de ces riches chapeaux d'orfèvrerie si souvent mentionnés dans les documents du quatorzième siècle. Ces dessins se trouvent sur le folio 76 recto; et des costumes analogues se voient sur le verso du même feuillet, où sont les portraits de Jean de Luxembourg, roi de Bohême, et d'Élisabeth, sa femme, avec deux autres portraits de princesses.

Ce qu'il y a de plus important pour l'histoire de l'art, dans les dessins de Succa, relatifs à Lille, c'est la reproduction, certifiée exacte par un chanoine de la collégiale de Saint-Pierre à Lille, de deux tombeaux qui se trouvaient dans cette collégiale, ceux des comtes de Flandre, Bauduin V et Louis de Male.

« maendach die conterfeytsels sal doen beginnen van de Austrice wantse nu in orden geset Syn in de guerde-robe van Syn Hoocheyt. »
Il s'agit peut-être de la gravure de portraits recueillis par A. de Succa.

Au sujet du premier de ces tombeaux, nous nous contenterons de dire que la statue de Bauduin V, qui est un dessin à l'encre de Chine exécuté avec un très grand fini, a été, ainsi que l'épitaphe, décrite par M. le chanoine Dehaisnes, dans l'*Histoire de l'Art dans la Flandre, l'Artois et le Hainaut avant le quinzième siècle* [1].

Le tombeau de Louis de Male, œuvre qui peut être comparée aux sépultures monumentales de Dijon, mérite une étude complète, que nous ferons d'après Succa et d'après divers documents.

Ce tombeau, qui malheureusement a disparu de Lille, sans qu'il soit possible de s'expliquer cette disparition, a attiré l'attention des érudits et des archéologues. Montfaucon l'a reproduit, en partie, dans la *Monarchie françoise*, tome III, pl. XXIX, d'après des dessins que lui avait envoyés un religieux de la Franche-Comté [2]. Millin, dans ses *Antiquités nationales*, lui a consacré quatre grandes planches avec une description détaillée [3]. Malheureusement les dessins des ouvrages de ces deux savants érudits ont été tracés par des artistes qui, ne comprenant point l'art du moyen âge, ont donné non seulement au monument en lui-même, mais aux têtes et aux costumes, un caractère tout différent de celui que leur avait imprimé le sculpteur du quinzième siècle. Il est évident que les dessins de Succa, qui sont formés de huit feuillets représentant vingt-neuf personnages, s'éloignent beaucoup moins de la vérité : c'est pourquoi nous les reproduisons, avec une description du tombeau.

Ce monument avait huit pieds de hauteur, douze de longueur et neuf de largeur. Il était en bonne pierre d'Antoing, sauf les statues et certaines parties de l'ornementation, qui étaient en cuivre. Sur un soubassement en pierre, formant plusieurs moulures, s'élevaient des arcatures ogivales au nombre de sept sur chacune des faces latérales et de cinq sur les faces des extrémités, avec des arcatures plus petites aux quatre coins. Au-dessus de ces arcatures était placée la table de pierre, formant aussi diverses moulures, qui portait les

---

[1] Dehaisnes (M. le chanoine), *Histoire de l'Art*, etc., p. 184. — M. Houdoy dit, dans la *Revue des Sociétés savantes* (année 1876, mai, juin, p. 517), qu'il ne connaît aucune reproduction de ce monument.

[2] *Les Monuments de la Monarchie françoise* (jusqu'à Henri IV). 1729-1733, 5 volumes in-f°.

[3] Millin, *Antiquités nationales* (édition de l'an VII, 5 vol. in-f°), t. V. *Collégiale de Saint-Pierre de Lille*.

statues en cuivre de Louis de Male, de sa femme Marguerite de Brabant et de sa fille Marguerite de Bourgogne. La statue du comte avait sept pieds de longueur; elle était en cuivre et d'une seule pièce. Louis de Male avait une cotte de mailles, une cuirasse, des cuissards, une armure défensive complète, avec un bouclier aux armes de Flandre nouveau, une épée et une dague; il portait sur la tête une petite toque avec un rebord garni d'une pierre précieuse. L'expression de la physionomie était grave; une barbe et des cheveux longs encadraient le visage, les mains étaient jointes. La tête reposait sur un coussin, et les pieds s'appuyaient sur un lion. Les statues de Marguerite de Brabant et de Marguerite de Bourgogne, aussi en cuivre, étaient un peu moins grandes que celles de Louis de Male. Les têtes étaient nobles et fines; les deux princesses portaient le surcot avec la cotte hardie et par-dessus un large manteau. Leurs cheveux, tressés en nattes, étaient en partie recouverts d'un voile qui formait une coiffure assez lourde. Les pieds reposaient sur un chien; au-dessous, leur écusson. Au-dessus de la tête du comte, un lion entre deux ailes, et à côté deux anges portant les armoiries des deux duchesses. Autour de la table servant de supports aux statues étaient l'épitaphe et une autre inscription, qui ont été publiées par Millin [1].

Les vingt-quatre arcatures ogivales qui entouraient le monument renfermaient chacune une statue en cuivre, représentant des personnes alliées à Louis de Male, à sa femme et à sa fille. Le carac-

---

[1] Autour de la tombe on lisait :
Cy gisent hauls et puissans prince et princesse Loys, conte de Flandres, duc de Brabant, conte d'Arthois et de Bourgoigne, Palatin, seigneur de Salins, conte de Nevers et de Rethel et seigneur de Maline : MARGUERITE, fille de Jehan duc de Brabant son espouse, et MARGUERITE DE FLANDRES, leur fille espouse de très hault et très puissans prince Philippe, fils du roy de France, duc de Bourgoigne. Lesquels trespassèrent à scavoir ledict conte Loys le IX$^e$ jour de janvier l'an mil CCCIII$^{xx}$ et trois, ladite Marguerite de Brabant l'an mil CCCLXVIII et Marguerite leur fille le XVI$^e$ jour de Mars mil CCCC et quatre, desquels Ph$^{le}$ duc de Bourg$^{ne}$ et Marguerite de Flandres sont procrées, les princes et princesses, dont les représentations sont entour ceste tombe et plusieurs autres.

Sur le lion qui est aux pieds du comte, on lisait cette inscription :
Cette tombe a fait le ts excellent et ts puissant prince Philippe, par la g$^{ce}$ de Dieu duc de Bourg$^{ne}$, de Lotsir, de Brabnt et de Lembourc, conte de Flandres, Dartois et de Bourg$^{ne}$ Palatin de Hainaut, de Hollande, de Zeellande et de Namur, marquis du Saint-Empire, seignr de Frise, de Salins et de Malines, en ramenbrence de ces pdécesseurs, en sa ville de Bruxelles, par Jacques de Gernes [*], bourgeois d'icelle et fù parfaite en l'an M CCC CLV.

[*] Jacques de Gérines.

tère que présentent ces statuettes et leurs costumes curieux et variés méritent une description de quelques lignes. Sur le premier des six feuillets où Succa les a reproduites, on remarque d'abord Philippe le Bon, portant le cordon de l'ordre de la Toison d'or, avec une toque dont l'extrémité retombe jusqu'à mi-corps ; la tête rappelle les traits de ce duc connus par plusieurs portraits ; puis viennent Charles le Téméraire et Jean Sans peur avec le même costume, l'un nu-tête et l'autre portant une toque dont l'extrémité retombe en avant, et enfin Jean, comte d'Estampes, fils de Philippe, comte de Nevers, représenté jeune encore, avec un habit court, des pantalons et une petite toque. Le second feuillet de Succa montre trois ducs de Brabant, Philippe, Jean et Antoine, le premier avec un costume se rapprochant de celui de Jean, comte d'Estampes, et les deux autres revêtus à peu près comme Philippe le Bon ; le quatrième personnage est Catherine, duchesse d'Autriche, fille de Philippe le Bon ; elle est revêtue d'un long surcot et d'un manteau très gracieusement drapé, sa coiffure est formée d'une toque à bord relevé et d'un léger voile qui pend jusqu'aux pieds. Des princesses occupent les trois premières places du feuillet 79. Ce sont : Marguerite, duchesse de Bavière et comtesse de Hainaut, portant deux surcots et dont la coiffure est formée de nattes, recouvertes d'une résille et massées derrière l'oreille avec un tour de front en métal précieux d'où s'échappe une sorte d'aigrette ; Jacqueline, duchesse de Touraine, fille de la précédente, coiffée d'un grand hennin et dont la cotte hardie, qu'elle relève de la main, est serrée par une ceinture ; Marie de Savoie, duchesse de Milan, qui porte le même costume que Jacqueline, avec le hennin un peu moins grand ; la quatrième place est occupée par Louis, duc de Savoie, vêtu d'un long manteau serré à la ceinture, dans lequel il est enveloppé comme dans une robe, et dont la coiffure rappelle celle de Philippe le Bon. Sur le folio 79 verso, on trouve d'abord Marie de Bourgogne, duchesse de Savoie, au surcot dessinant les formes, au long manteau rejeté sur les épaules, portant sur le front une toque à rebord avec un large voile qui tombe jusqu'aux épaules ; ensuite Marguerite de Savoie, reine de Sicile, dont le surcot et la cotte hardie sont plus riches, mais drapés avec moins de grâce, et dont la toque très ornée est attachée par un voile sous le menton ; en troisième lieu Philippe, comte de Genève, fils de la duchesse de

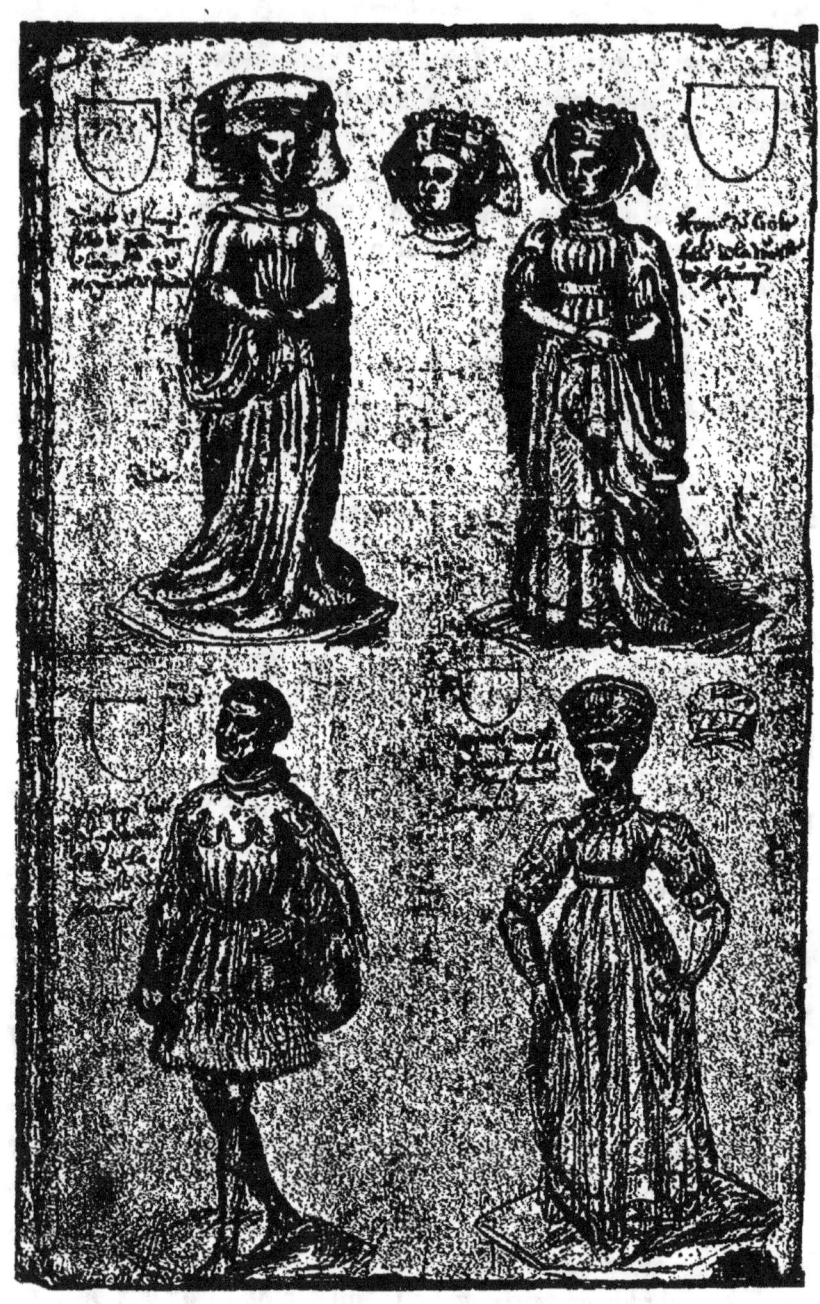

PERSONNAGES SCULPTÉS
SUR LE TOMBEAU DE LOUIS DE MALE.

Savoie, en habit court comme Jean, comte d'Estampes, et enfin Agnès, duchesse de Bourbon, fille de Jean, duc de Bourgogne, qui relève des deux mains son long surcot de dessus et porte une toque décorée de pierres précieuses. Les trois premières figures du folio 80 sont trois filles de Jean, duc de Bourgogne, Anne, duchesse de Bedfort, Catherine, fiancée au roi de Sicile, et Isabelle, comtesse de Penthièvre ; elles portent toutes trois les hauts et larges hennins du quinzième siècle, la première a un manteau ouvert sur la poitrine qui laisse voir un collier et une croix en métal précieux, la seconde une cotte hardie très gracieusement rejetée sur les épaules, et la troisième un large manteau montant jusqu'au col ; le quatrième personnage est Philippe, duc de Brabant, fils d'Antoine [1], qui porte l'habit court comme plusieurs des princes dont nous venons de parler et une toque rappelant celle de Philippe le Bon. Sur le feuillet 80 verso, se voient encore deux filles de Jean, duc de Bourgogne, Marie, duchesse de Clèves, et Marguerite, duchesse de Guyenne, avec les grands hennins et les larges manteaux ouverts sur la poitrine et serrés à la ceinture ; le troisième personnage, qui est vêtu d'un manteau court, serré à la ceinture, offrant de larges manches, et qui porte un bâton en la main droite, n'est point désigné par un nom dans le manuscrit de Succa ; mais, d'après Millin, ce doit être Jean, duc de Clèves, fils de Marie, duchesse de Clèves.

Les détails, trop longs peut-être, dans lesquels nous venons d'entrer, auront au moins pu servir, nous l'espérons, à donner une idée du splendide monument reproduit par Succa.

L'histoire et les documents présentent de renseignements précis sur sa date et sur son auteur. Comme l'indiquait une inscription placée autour du lion qui était aux pieds de Louis de Male, ce tombeau avait été élevé par Philippe le Bon, duc de Bourgogne, à la mémoire du comte Louis de Male. Il avait été exécuté à Bruxelles par Jacques de Gérines [2] dit *Copperslaghere* ou le batteur de cuivre, bourgeois de cette ville. L'original de la convention conclue à ce sujet entre le duc et l'artiste se trouve aux Archives départementales du Nord [3]. Un document, conservé dans le même dépôt, nous

---

[1] Nous croyons que Succa s'est trompé en écrivant à côté de ce portrait le nom de Jean, duc de Clèves ; nous adoptons l'indication qui se trouve dans Millin.

[2] Millin le nomme par erreur *Jacques de Gernes*.

[3] Cette convention a été publiée par l'érudit lillois M. Houdoy, dans le tome III

apprend que le duc, en 1454, manda de délivrer la somme de 500 couronnes d'or de 48 gros, monnaie de Flandre, « à Jacques
« de Gérines dit le *Coperslagher*, demourant en nostre ville de
« Brouxelles, pour la pourpaye de deux mille couronnes d'or de
« semblable pris pour une tombe de léton et de pierre d'Antoing,
« que, par traictié et marchié que nous avons fait faire avecques lui
« par nostre très-chière et très-amie la duchesse, signé de nostre
« main, il doit faire et livrer pour ledit pris dedans deux ans, à
« mectre en la chapelle de Nostre-Dame en l'église de Sainct-Pierre
« de Lille, pour la sépulture de feuz le comte Loys de Flandres,
« nostre bysaieul, la comtesse sa compaigne et la comtesse Margue-
« rite de Flandres, nostre ayeule, leur fille, dont Dieux ait les
« ames, lesquels sont enterrez en icelle chapelle [1] ».

M. Pinchart, ancien chef du cabinet aux Archives du royaume, à Bruxelles, a publié, en 1866, une étude sur Jacques de Gérines, qui a exécuté un certain nombre de travaux importants. Le monument funéraire de Saint-Pierre de Lille semble avoir été son chef-d'œuvre.

Nous avons cru qu'il était utile de décrire complètement cette tombe et de donner l'indication précise de toutes les statues qui ont été reproduites dans le Recueil de Succa. Il y a là non seulement des données très intéressantes pour l'histoire de l'art de la sculpture au moyen âge, mais aussi des renseignements concernant les *Portraits aux crayons et à la plume*, le costume et les familles souveraines qui ont régné sur la Bourgogne et sur toutes les provinces des Pays-Bas. Il nous a semblé qu'il n'est point non plus sans intérêt d'établir, par des faits, que les archiducs Albert et Isabelle, dès l'an 1600, avaient voulu faire opérer, au sujet des princes de leur famille, l'*Inventaire des richesses d'art*, qui est aujourd'hui demandé en France par l'État à tous les membres des *Sociétés savantes et des Sociétés des Beaux-Arts*.

de la 6ᵉ série de la *Revue des Sociétés savantes*, mai, juin 1876, p. 520.
[1] *Inventaire des Archives départementales du Nord*, t. IV, publié par M. le chanoine DEHAISNES, p. 197.

PARIS
TYPOGRAPHIE DE E. PLON, NOURRIT ET C$^{ie}$
Rue Garancière, 8.

www.ingramcontent.com/pod-product-compliance
Lightning Source LLC
Chambersburg PA
CBHW030128230526
45469CB00005B/1847